中国碑帖高清彩色精印解析本

赵孟頫小楷道德经、汲黯传

杨东胜 主编 单公俊 编

浙江古籍出版社

图书在版编目（CIP）数据

赵孟頫小楷道德经、汲黯传 / 单公俊编. — 杭州 :浙江
古籍出版社, 2022.3（2023.5重印）
（中国碑帖高清彩色精印解析本 / 杨东胜主编）
ISBN 978-7-5540-2114-9

Ⅰ.①赵… Ⅱ.①单… Ⅲ.①楷书—书法 Ⅳ.①J292.113.3

中国版本图书馆CIP数据核字（2021）第201133号

赵孟頫小楷道德经、汲黯传

单公俊　编

出版发行	浙江古籍出版社	
	（杭州体育场路347号　电话：0571-85068292）	
网　　址	https://zjgj.zjcbcm.com	
责任编辑	潘铭明	
责任校对	张顺洁	
封面设计	墨点字帖	
责任印务	楼浩凯	
照　　排	墨点字帖	
印　　刷	湖北金港彩印有限公司	
开　　本	787mm×1092mm　1/16	
印　　张	4.75	
字　　数	109千字	
版　　次	2022年3月第1版	
印　　次	2023年5月第3次印刷	
书　　号	ISBN 978-7-5540-2114-9	
定　　价	32.00元	

简　介

　　赵孟頫（1254—1322），字子昂，号松雪道人，湖州（今属浙江）人。宋宗室后裔，宋亡隐居。元世祖时，以遗逸被召。历任集贤直学士、翰林学士承旨、荣禄大夫等职，死后追封魏国公，谥文敏，故又称赵集贤、赵承旨、赵文敏。《元史》卷一百七十二有传。

　　赵孟頫诗文书画俱佳，其书法宗"二王"，博取汉魏晋唐诸家，用功甚深，诸体皆擅，书风秀媚圆润，为楷书四大家之一。赵孟頫传世作品众多，楷书代表作有《胆巴碑》《湖州妙严寺记》《玄妙观重修三门记》《寿春堂记》等，行草书代表作有《前后赤壁赋》《洛神赋》《闲居赋》《归去来辞》等，小楷代表作有《道德经》《汲黯传》等。赵孟頫书法不仅名重当时，对后世书风也有很大影响。

　　《道德经》，小楷墨迹，纸本长卷，有乌丝栏，纵24.5厘米，横618.6厘米，作品落款时间为延祐三年（1316），现藏于故宫博物院。此件小楷作品秀丽工稳，气象雍容，与《道德经》内容相得益彰，是赵氏小楷代表作之一。

　　《汲黯传》，小楷墨迹，纸本册页，有乌丝栏，每页12行，纵17.6厘米，横17.4厘米，共10页，作品落款时间为延祐七年（1320），现藏于日本。作品内容为《史记·汲郑列传》中汲黯的传记。此作用笔细腻，结体俊朗，从容沉着，骨秀神清，是学习小楷的上佳范本。

一、笔法解析

1. 起收

起收指起笔与收笔。赵孟頫小楷起笔干净利落，以露锋顺入为主，部分笔画承接笔势，变为逆锋起笔。收笔则或圆或尖。

看视频

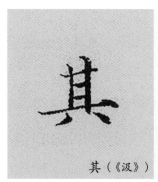

古（《汲》）

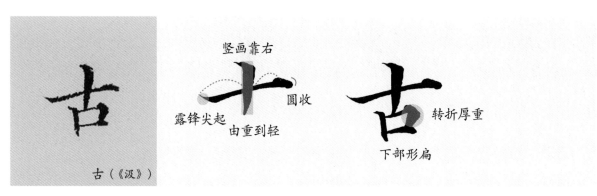

竖画靠右

露锋尖起　　圆收

由重到轻

转折厚重

下部形扁

其（《汲》）

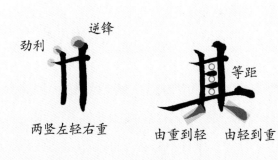

劲利　　逆锋

两竖左轻右重

等距

由重到轻　由轻到重

言（《道》）

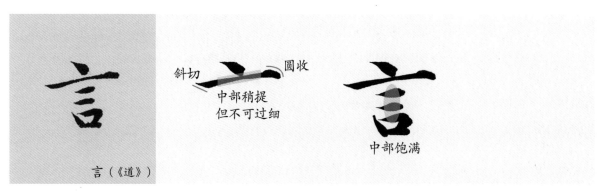

斜切　　圆收

中部稍提
但不可过细

中部饱满

中（《道》）

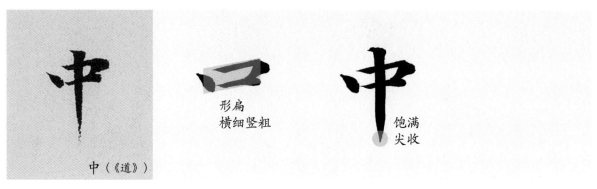

形扁
横细竖粗

饱满
尖收

注：技法部分单字释文括注内的"《汲》"指《汲黯传》，"《道》"指《道德经》。

2

2. 提按

提按指提笔与按笔。赵孟頫小楷用笔从容，提按变化转换自然，细腻而含蓄。

看视频

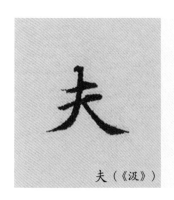

夫（《汲》）

露锋起笔

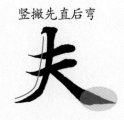

竖撇先直后弯

先按后提

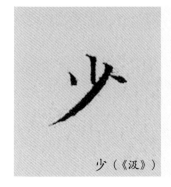

少（《汲》）

挑点直立　右点势平

中下部加重

欲（《道》）

左放右收

轻直　重弯

中宫收紧

按笔方折

按笔圆收

撇收捺放

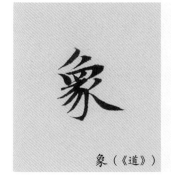

象（《道》）

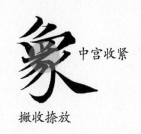

3

3. 行书笔意

赵孟頫小楷灵活地加入了行书笔意，笔画之间笔断意连，或以牵丝连接，行笔流畅，气息贯通。

看视频

泣（《汲》）

连写

连带
牵丝宜细

心（《汲》）

留白　连带
较平

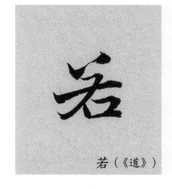

若（《道》）

两点呼应　先撇后横
笔断意连

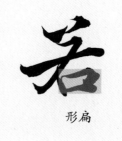

形扁

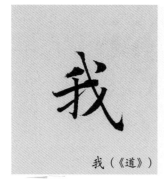

我（《道》）

笔断意连

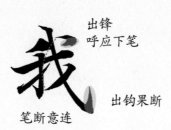

出锋
呼应下笔
出钩果断
笔断意连

4

4. 轻重

赵孟頫小楷字形虽小，但细节非常丰富，笔画间的轻重变化形成了细与粗、虚与实的对比关系。

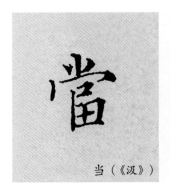

当（《汲》）

紧凑

横画轻细

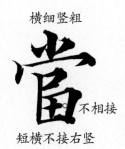

横细竖粗

不相接

短横不接右竖

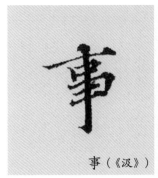

事（《汲》）

横细竖粗

紧凑靠上

竖钩粗壮
向下伸展

曰（《道》）

不相接

两竖左轻右重

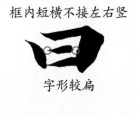

框内短横不接左右竖

字形较扁

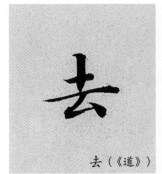

去（《道》）

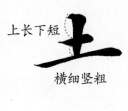

上长下短

横细竖粗

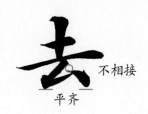

不相接

平齐

二、结构解析

1. 扁方取势，端庄秀丽

赵孟頫小楷字形以扁方为主，取法魏晋遗意，但笔画更为妍美，因而气象端庄，姿容秀丽。

看视频

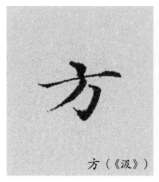

方（《汲》）

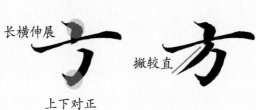

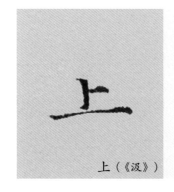

上（《汲》）

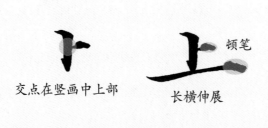

而（《道》）

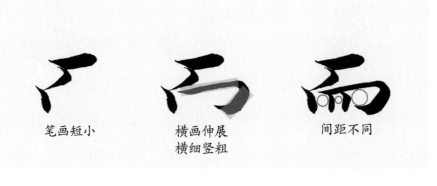

玄（《道》）

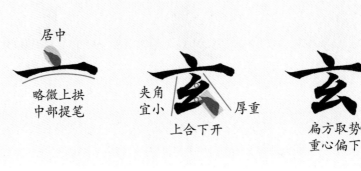

2. 方圆兼备，相得益彰

赵孟頫小楷秀美而劲挺，常常在圆笔中加入方笔，增加了字的骨力和气势。

看视频

乃（《汲》）

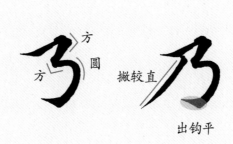

方　圆　撇较直　出钩平

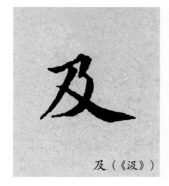

及（《汲》）

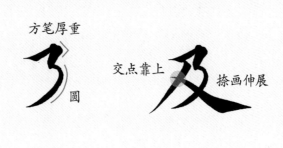

方笔厚重　圆　交点靠上　捺画伸展

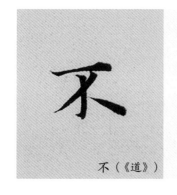

不（《道》）

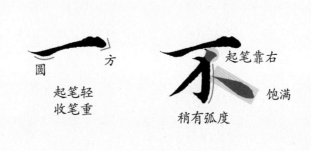

圆　方　起笔轻　收笔重　稍有弧度　起笔靠右　饱满

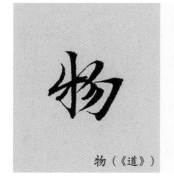

物（《道》）

行笔都有弧度

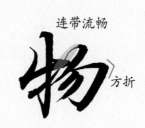

连带流畅　方折

7

3. 轻重变化，欹正相生

较重的笔画在字中形成支撑力量，可以使字的重心随之变化。欹侧取势则能给字形带来动感和新意。

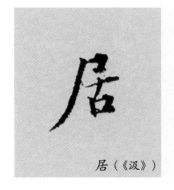

居（《汲》）

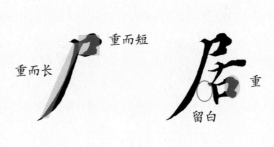

重而短

重而长

重

留白

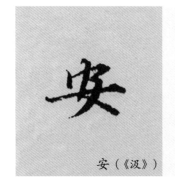

安（《汲》）

向右上倾，略细

长横势平

重心偏右

资（《道》）

左窄右宽

上下错位

奈（《道》）

左低右高

上重下轻

4. 中收外放，妍媚舒展

中收外放指字的中宫收紧，笔画向外伸展。收与放是相反相成的处理方式，收敛的笔画可以让舒展的笔画显得更有气势。注意并不是所有的笔画都适合舒展。

看视频

育（《汲》）

长横伸展

窄而长

中宫收紧

收（《汲》）

较紧密

左收右放

者（《道》）

起笔稍高

笔画短小

伸展

高 低

收敛

春（《道》）

起笔形态不同

横短

低 高

撇捺伸展

形窄靠上

三、章法与创作解析

赵孟頫诸体皆精，小楷尤为精到。倪瓒曾评价说："子昂小楷，结体妍丽，用笔遒劲，真无愧隋唐间人。"赵孟頫小楷《汲黯传》为传世经典名帖，是其小楷代表作之一。文末自跋云"此刻有唐人之遗风"，"此刻"二字究竟是"此时此刻"的意思，还是他有一件前人所写的《汲黯传》刻本，至今仍然是个谜。此作在流传中遗失了十二行，由明代大书家文徵明补足。这件《汲黯传》由两位大师合作完成，堪称绝妙。

《汲黯传》的特点是法度严谨、清秀挺拔、动静结合、虚实相生、变化自然。在章法上，此作每行有乌丝栏为界。格线是双刃剑，虽然可以确保行距清晰，行气端正，但也很容易造成章法平淡、刻板。如何在乌丝栏的约束下让作品"活"起来，是我们在学习与创作中要解决的问题。

单公俊节临《汲黯传》

10

東越列傳

閩越王無諸及越東海王搖者其先皆

越王句踐之後也姓騶氏秦已并天下

皆廢為君長以其地為閩中郡及諸侯

畔秦無諸搖率越歸鄱陽令吳芮所謂

鄱君者也從諸侯滅秦當是之時項籍

主命弗王以故不附楚漢擊項籍無諸

搖率越人佐漢漢五年復立無諸為閩

越王王閩中故地都東冶孝惠三年舉

高帝時越功曰閩君搖功多其民便附

乃立搖為東海王都東甌世俗號為東甌王

後數世至孝景三年吳王濞反欲從閩

単公俊　小楷册页　司马迁《史记·东越列传》

这件《史记·东越列传》就是以赵孟頫《汲黯传》为参考母本创作而成的。此作不但在章法、形式的模仿上做足功夫，创作时，在字径、字距、行距等细节方面也对原作进行了深入揣摩，力求再现其法度与精神。

近年来，大展中的小字楷书作品多以长篇巨制为主，几千字、上万字的作品屡见不鲜。常见形式主要有三种：手卷、册页以及手卷或册页拼贴成的条幅。《史记·东越列传》采取了册页这种古典的形式。这种形式既可以全部展开，呈现作品的整体面貌，也适合逐页把玩赏鉴。精密的文字内容与周围有意识的留白相得益彰，一眼望去，疏密有致，气势贯通。这也是《汲黯传》的呈现形式。

文徵明在《汲黯传》后的跋语中称赞赵孟頫"楷法精绝"。在创作《史记·东越列传》时，"精绝"二字便是书者贯穿始终的追求。书者在书写过程中力求用笔一丝不苟，点画秀美精致，字里行间前后呼应，章法气息生动自然。这件作品在章法上复制了《汲黯传》的乌丝栏，总体上呈现

出有行无列的形式。因为字形偏小，书写内容可以很稳定地与界格保持合适的距离，同时也可以保持稳定而疏朗的字距。舒展、劲健的笔画需要一定的空间来呈现，因此字距不宜过密。发笔处轻灵的锋芒，不仅增加了字的精神，同时也是笔势前后衔接的微妙体现，给端庄的小楷赋予了流动的行书笔意。这些处理方式，使作品虽有界格限制，但并不显得呆板，规整的界格反而为作品增添了一种平和之气、庙堂之气。

进行大篇幅内容的创作，首先要给作品定下基调，比如在创作《史记·东越列传》时，书者首先明确通篇要体现稳重大方、笔精意畅、清雅爽朗的艺术效果。其次，这种长篇幅书写相对耗时费力，对结构和用笔的把握往往要以稳定为重要标准，这也是衡量一个书写者是否训练有素、是否有"真功夫"的主要标准。书写者需要保持心手双畅的书写状态，需要照顾到每个字的结构造型、通篇的书写节奏，以及那些微妙的起承转合。总之，要能够在很长的时间里保持书写状态的稳定性。这是对书写者信念、恒心和精神的考验与挑战。

书写者的功力和火候、态度和信念，观者在欣赏作品时是能够体会得到的。

此件作品，还有许多不尽如人意之处。长期保持稳定、严谨、成熟的书写状态，容易出现呆板拘谨以及程式化的倾向，最后还可能流于形式。这也是书者近两年需要面对和克服的课题。

学习书法、理解书法还得从书法本源上去探索。虚实是事物的两面，既正反对立，又可以调和统一。这种对立统一体现在作品风格上，也体现在学习心态上。"问渠那得清如许？为有源头活水来。"让我们一直走在不断学习和探索的路上！

老子

道可道非常道名可名非常名無名天地之始

有名萬物之母常無欲以觀其妙常有欲以觀

其徼此兩者同出而異名同謂之玄玄之又玄眾

妙之門

天下皆知美之為美斯惡已皆知善之為善斯不

善已故有無之相生難易之相成長短之相形高

下之相傾音聲之相和前後之相隨是以聖人處

道德经 老子。道可道。非常道。名可名。非常名。无。名天地之始。有。名万物之母。常无。欲以观其妙。常有。欲以观其徼。此两者同出而异名。同谓之玄。玄玄又玄。众妙之门。天下皆知美之为美。斯恶已。皆知善之为善。斯不善已。故有无之相生。难易之相成。长短之相形。高下之相倾。音声之相和。前后之相随。是以圣人处

無為之事。行不言之教。萬物作而不辭。生而不有。為而不恃。功成不居。夫唯不居。是以不去。不尚賢。使民不爭。不貴難得之貨。使民不為盜。不見可欲。使心不亂。是以聖人之治也。虛其心。實其腹。弱其志。強其骨。常使民無知無欲。使夫知者不敢為也。為無為。則無不治矣。道冲。而用之或不盈。淵乎似萬物之宗。挫其銳。解其紛。和其光。同其塵。湛兮似若存。吾不知

无为之事。行不言之教。万物作而不辞。生而不有。为而不恃。功成不居。夫唯不居。是以不去。不尚贤。使民不争。不贵难得之货。使民不为盗。不见可欲。使心不乱。是以圣人之治也。虚其心。实其腹。弱其志。强其骨。常使民无知无欲。使夫知者不敢为也。为无为。则无不治矣。道冲。而用之或不盈。渊乎似万物之宗。挫其锐。解其纷。和其光。同其尘。湛兮。似若存。吾不知

其誰之午象帝之先

天地不仁以萬物為芻狗聖人不仁以百姓為芻

狗天地之閒其猶橐蘥乎虛而不屈動而愈

出多言數窮不如守中

谷神不死是謂玄牝玄牝之門是謂天地根

緜緜若存用之不勤

天長地久天地所以能長且久者以其不自生故

能長生是以聖人後其身而身先外其身而身

其谁之子。象帝之先。天地不仁。以万物为刍狗。圣人不仁。以百姓为刍狗。天地之间。其犹橐蘥乎。虚而不屈。动而愈出。多言数穷。不如守中。

谷神不死。是谓玄牝。玄牝之门。是谓天地根。绵绵若存。用之不勤。天长地久。天地所以能长且久者。以其不自生。故能长生。是以圣人后

其身而身先。外其身而身

存。非以其无私耶。故能成其私。上善若水。水善利万物而不争。处众人之所恶。故几于道。居善地。心善渊。与善信。政善治。事善能。动善时。夫惟不争。故无尤矣。持而盈之。不如其已。揣而锐。不可长保。金玉满堂。莫之能守。富贵而骄。自遗其咎。功成。名遂。身退。天之道。

载营魄抱一。能无离乎。专气致柔。能如婴儿

存非以其無私耶故能成其私

上善若水水善利萬物而不爭處眾人之所

惡故幾於道居善地心善淵與善人言善信

政善治事善能動善時夫惟不爭故無尤矣

持而盈之不如其已揣而銳不可長保金玉滿

堂莫之能守富貴而驕自遺其咎切成名遂

身退天之道

載營魄抱一能無離乎專氣致柔能如嬰兒

乎滌除玄覽能無疵乎愛民治國能無為乎

天門開闔能無雌乎明白四達能無知乎生之

畜之生而不有為而不恃長而不宰是謂玄德

三十輻共一轂當其無有車之用埏埴以為器

當其無有器之用鑿戶牖以為室當其無有

室之用故有之以為利無之以為用

五色令人目盲五音令人耳聾五味令人口爽

馳騁田獵令人心發狂難得之貨令人行妨是

令人目盲。五音令人耳聋。五味令人口爽。驰骋田猎令人心发狂。难得之货令人行妨。是

三十辐共一毂。当其无有。车之用。埏埴以为器。当其无有。器之用。凿户牖以为室。当其无有。室之用。故有之以为利。无之以为用。五色

乎。涤除玄览。能无疵乎。爱民治国。能无为乎。天门开阖。能无雌乎。明白四达。能无知乎。生之畜之。生而不有。为而不恃。长而不宰。是谓玄德。

以圣人为腹不为目。故去彼取此。宠辱若惊。贵大患若身。何谓辱。宠为下。得之若惊。失之若惊。是谓宠辱若惊。何谓贵大患若身。吾所以有大患者。

为吾有身。及吾无身。吾有何患。故贵以身为天下。若可寄天下。爱以身为天下。若可托天下。视之不见名曰夷。听之不闻名曰希。搏之不得名曰微。

此三者不可致诘。故混而为一。其上不

以聖人為腹不為目故去彼取此

寵辱若驚貴大患若身何謂辱寵為下得

之若驚失之若驚是謂寵辱若驚何謂貴大

患若身吾所以有大患者為吾有身及吾無身

吾有何患故貴以身為天下若可寄天下愛以

身為天下若可託天下

視之不見名曰夷聽之不聞名曰希搏之不得

名曰微此三者不可致詰故混而為一其上不

皦。其下不昧。繩繩兮不可名復歸於無物是謂

無狀之狀無物之象是謂忽恍迎之不見其

首隨之不見其後執古之道以御今之有能知

古始是謂道紀

古之善為士者微妙玄通深不可識夫惟不可

識故強為之容豫兮若冬涉川猶兮若畏四

鄰儼兮其若容渙兮若冰將釋敦兮其若

樸曠兮其若谷渾兮其若濁孰能濁以靜

皦。其下不昧。绳绳兮不可名。复归于无物。是谓无状之状。无物之象。是谓忽恍。迎之不见其首。随之不见其后。执古之道。以御今之有。能知古始

是谓道纪。　古之善为士者。微妙玄通。深不可识。夫惟不可识。故强为之容。豫兮若冬涉川。犹兮若畏四邻。俨兮其若客。涣兮若冰将释。敦

兮其若朴。旷兮其若谷。浑兮其若浊。孰能浊以静

之徐清。孰能安以动之徐生。保此道者不欲盈。夫惟不盈。故能弊不新成。致虚极。守静笃。万物并作。吾以观其复。夫物芸芸。各归其根。归根曰静。
静曰复命。复命曰常。知常曰明。不知常。妄作凶。知常容。容乃公。公乃王。王乃天。天乃道。道乃久。没身不殆。太上。下知有之。其次。
亲之誉之。其次。畏之侮之。故信不足焉。有不信。犹兮其贵言。功成事遂。百

之徐清孰能安以動之徐生保此道者不欲

盈夫惟不盈故能弊不新成

致虚極守靜篤萬物並作吾以觀其復夫物

芸芸各歸其根歸根曰靜靜曰復命復命曰

常知常曰明不知常妄作凶知常容容乃公公

乃王王乃天天乃道道乃久没身不殆

太上下知有之其次親之譽之其次畏之侮之故

信不足焉有不信猶兮其貴言功成事遂百

姓謂我自然

大道癈有仁義智惠出有大偽六親不和有

孝慈國家昬亂有忠臣

絕聖棄智民利百倍絕仁棄義民復孝慈

絕巧棄利盜賊無有此三者以為父不足故

令有所屬見素抱樸少私寡欲

絕學無憂唯之與阿相去幾何善之與惡相

去何若人之所畏不可不畏荒兮其未央眾

姓皆谓我自然。大道废。有仁义。智惠出。有大伪。六亲不和。有孝慈。国家昏乱。有忠臣。绝圣弃智。民利百倍。绝仁弃义。民复孝慈。绝巧弃利。盗贼无有。此三者以为文不足。故令有所属。见素抱朴。少私寡欲。绝学无忧。唯之与阿。相去几何。善之与恶。相去何若。人之所畏。不可不畏。荒兮。其未央哉。众

人熙熙。如享太牢。如登春台。我独泊兮。其未兆。若婴儿之未孩。乘乘兮。若无所归。众人皆有余。我独若遗。我愚人之心也哉。沌沌兮。俗人昭昭。我独昏昏。俗人察察。我独闷闷。澹兮其若海。飂兮似无所止。众人皆有以。我独顽似鄙。我独异于人。而贵求食于母。孔德之容。惟道是从。道之为物。惟恍惟忽。忽兮恍。其中有象。恍兮忽。其中有物。窈兮

人熙熙如享太牢如登春臺我獨泊兮其未兆

若嬰兒之未孩乘乘兮若無所歸眾人皆有

餘我獨若遺我愚人之心也哉沌沌兮俗人昭

昭我獨若昏俗人察察我獨悶悶澹兮其

若海飂兮似無所止眾人皆有以我獨頑似鄙

我獨異於人而貴求食於母

孔德之容惟道是從道之為物惟恍惟忽

忽兮恍其中有象恍兮忽其中有物窈兮

寞兮其中有精其精甚真其中有信自古

及今其名不去以閱眾甫吾何以知眾甫之

然哉以此

曲則全枉則直窪則盈弊則新少則得多

則惑是以聖人抱一為天下式不自見故明不

自是故彰不自伐故有功不自矜故長夫惟

不爭故天下莫能與之爭古之所謂曲則全

者豈虛言哉故誠全而歸之

冥兮。其中有精。其精甚真。其中有信。自古及今。其名不去。以阅众甫。吾何以知众甫之然哉。以此。曲则全。枉则直。洼则盈。弊则新。少则得。多则惑。是以圣人抱一。为天下式。不自见。故明。不自是。故彰。不自伐。故有功。不自矜。故长。夫惟不争。故天下莫能与之争。古之所谓曲则全者。岂虚言哉。故诚全而归之。

希言自然。飄風不終朝。驟雨不終日。孰為此者。天地。天地尚不能久。而況於人乎。故從事於道者。道者同於道。德者同於德。失者同於失。同於道者。道亦得之。同於德者。德亦得之。同於失者。失亦得之。信不足焉。有不信焉。

跂者不立。跨者不行。自見者不明。自是者不彰。自伐者無功。自矜者不長。其於道也。曰。餘食贅行。物或惡之。故有道者不處也。

希言自然。飄風不終朝。驟雨不終日。孰為此者。天地。天地尚不能久。而況於人乎。故從事于道者。道者同于道。德者同于德。失者同于失。同于道者。道亦得之。同于德者。德亦得之。同于失者。失亦得之。信不足焉。有不信焉。跂者不立。跨者不行。自見者不明。自是者不彰。自伐者无功。自矜者不长。其于道也。曰。余食赘行。物或恶之。故有道者不处也。

24

有物混成先天地生寂兮寥兮獨立而不改

周行而不殆可以為天下母吾不知其名字之

曰道強為之名曰大大曰逝逝曰遠遠曰返故

道大天大地大王亦大域中有四大而王居

其一焉人法地地法天天法道道法自然

重為輕根靜為躁君是以君子終日行不離

輜重雖有榮觀燕處超然奈何萬乘之主

而以身輕天下輕則失臣躁則失君

有物混成。先天地生。寂兮寥兮。独立而不改。周行而不殆。可以为天下母。吾不知其名。字之曰道。强为之名曰大。大曰逝。逝曰返。故道大。天大。地大。王亦大。域中有四大。而王居其一焉。人法地。地法天。天法道。道法自然。重为轻根。静为躁君。是以君子终日行。不离辎重。虽有荣观。燕处超然。奈何万乘之主。而以身轻天下。轻则失臣。躁则失君。

善行無轍迹善言無瑕讁善計不用籌策
善閇無關楗而不可開善結無繩約而不可
解是以聖人常善救人故無棄人常善救物
故無棄物是謂襲明故善人不善人之師不
善人善人之資不貴其師不愛其資雖智大
迷是謂要妙
知其雄守其雌為天下谿為天下谿常德不
離復歸於嬰兒知其白守其黑為天下式為天

善行。无辙迹。善言。无瑕谪。善计。不用筹策。善闭。无关楗而不可开。善结。无绳约而不可解。是以圣人常善救人。故无弃人。常善救物。故无弃物。是谓袭明。故善人。不善人之师。不善人。善人之资。不贵其师。不爱其资。虽智大迷。是谓要妙。知其雄。守其雌。为天下溪。为天下溪。常德不离。复归于婴儿。知其白。守其黑。为天下式。为天

下式常德不忒復歸於無極知其榮守其辱為天下谷為天下谷常德乃足復歸於樸散則為器聖人用之則為官長故大制不割將欲取天下而為之者吾見其不得已天下神器不可為也為者敗之執者失之故物或行或隨或噓或吹或強或羸或載或隳是以聖人去甚去奢去泰以道佐人主者不以兵強天下其事好還師之

下式。常德不忒。复归于无极。知其荣。守其辱。为天下谷。为天下谷。常德乃足。复归于朴。朴散则为器。圣人用之则为官长。故大制不割。

将欲取天下而为之者。吾见其不得已。天下神器。不可为也。为者败之。执者失之。故物或行或随。或嘘或吹。或强或赢。或载或隳。是以圣人去甚。去奢。去泰。以道佐人主者。不以兵强天下。其事好还。师之

所处。荆棘生焉。大军之后。必有凶年。故善者果而已。不敢以取强焉。果而勿矜。果而勿伐。果而勿骄。果而不得已。果而勿强。物壮则老。是谓不道。不道早已。夫佳兵者。不祥之器。物或恶之。故有道者不处。君子居则贵左。用兵则贵右。兵者。不祥之器。非君子之器。不得已而用之。恬淡为上。胜而不美。而美之者。是乐杀人。夫乐杀人者。不可

所處荆棘生焉大軍之後必有凶年故善
者果而已不敢以取強焉果而勿矜果而勿
伐果而勿驕果而不得已果而勿強物壯則
老是謂不道不道早已
夫佳兵者不祥之器物或惡之故有道者不
處君子居則貴左用兵則貴右兵者不祥之
器非君子之器不得已而用之恬淡為上勝
而不美而美之者是樂殺人夫樂殺人者不可

得志於天下矣吉事尚左凶事尚右是以偏將
軍處左上將軍處右言居上埶則以喪禮
處之殺人衆多則以悲哀泣之戰勝則以喪
禮處之道常無名樸雖小天下莫能臣侯王
若能守萬物將自賓天地相合以降甘露人
莫之令而自均始制有名名亦既有夫亦將知
止知止所以不殆辟道之在天下猶川谷之於
江海也

得志于天下矣。吉事尚左。凶事尚右。是以偏将军处左。上将军处右。言居上势。则以丧礼处之。杀人众多。则以悲哀泣之。战胜。则以丧礼处之。

道常无名。朴虽小。天下莫能臣。侯王若能守。万物将自宾。天地相合。以降甘露。人莫之令。而自均。始制有名。名亦既有。夫亦将知止。知止。

所以不殆。譬道之在天下。犹川谷之于江海也。

知人者智自知者明膀人者有力自膀者強知
足者富强行者有志不失其所久死而不亡者
壽
大道汜兮其可左右萬物恃之以生而不辭功
成不居衣被萬物而不為主故常無欲可名
於小矣萬物歸焉而不知主可名於大矣是
以聖人能成其大也以其不自大故能成其大
執大象天下往往而不害安平泰樂與餌過

知人者智。自知者明。胜人者有力。自胜者强。知足者富。强行者有志。不失其所久。死而不亡者寿。大道泛兮。其可左右。万物恃之以生而不辞。功成不居。衣被万物而不为主。故常无欲。可名于小矣。万物归焉而不知主。可名于大矣。是以圣人能成其大也。以其不自大。故能成其大。执大象。天下往。往而不害。安平泰。乐与饵。过

客止。道之出口。淡乎其无味。视之不足见。听之不足闻。用之不可既。将欲歙之。必固张之。将欲弱之。必固强之。将欲废之。必固兴之。将欲夺之。必固与之。是谓微明。柔弱胜刚强。鱼不可脱于渊。国之利器。不可以示人。道常无为。而无不为。侯王若能守。万物将自化。化而欲作。吾将镇之以无名之朴。无名之朴。亦将不欲。不欲以静。天下将自正。

客止道之出口淡乎其無味視之
不之聞用之不可既
將欲歙之必固張之將欲
癈之必固興之將欲奪之必固與之是謂微明
柔弱勝剛強魚不可脫於淵國之利器不
可以示人道常無為而無不為侯王若能守萬
物將自化而欲作吾將鎮之以無名之樸無
名之樸亦將不欲不欲以靜天下將自正

上德不德。是以有德。下德不失德。是以无德。上德无为。而无以为。下德为之。而有以为。上仁为之。而无以为。上义为之。而有以为。上礼为之。而莫之应。则攘臂而仍之。故失道而后德。失德而后仁。失仁而后义。失义而后礼。夫礼者。忠信之薄。而乱之首也。前识者。道之华。而愚之始也。是以大丈夫处其厚。不处其薄。居其实。不居其华。故去取彼此。

上德不德是以有德下德是以無德上

德無為而無以為下德為之而有以為

之而無以為上義為之而有以為上禮為

之應則攘辟而仍之故失道而後德而後

仁失仁而後義失義而後禮夫禮者忠信之薄

而亂之首也前識者道之華而愚之始也是以

大丈夫處其厚不處其薄居其實不居其

華故去取彼此

昔之得一者天得一以清地得一以宁神得一
以灵谷得一以盈万物得一以生侯王得一以
为天下贞其致之一也天无以清将恐裂地无
以宁将恐发神无以灵将恐歇谷无以盈将
恐竭万物无以生将恐灭侯王无以为贞而贵
高将恐蹶故贵以贱为本高以下为基是以侯
王自称孤寡不谷此其以贱为本耶非乎
故致数誉无誉不欲琭琭如玉落落如石

昔之得一者。天得一。以清。地得一。以宁。神得一。以灵。谷得一。以盈。万物得一。以生。侯王得一。以为天下贞。其致之一也。天无以清。
将恐裂。地无以宁。将恐发。神无以灵。将恐歇。谷无以盈。将恐竭。万物无以生。将恐灭。侯王无以为贞而贵高。将恐蹶。故贵以贱为本。
高以下为基。是以侯王自称孤。寡。不谷。此其以贱为本耶。非乎。故致数誉。无誉。不欲琭琭如玉。落落如石。

反者道之动。弱者道之用。天下之物生于有。有生于无。上士闻道。勤而行之。中士闻道。若存若亡。下士闻道。大笑之。不笑不足以为道。故建言有之。明道若昧。夷道若纇。进道若退。上德若谷。大白若辱。广德若不足。建德若偷。质真若渝。大方无隅。大器晚成。大音希声。大象无形。道隐无名。夫惟道。善贷且成。

反者道之動弱者道之用天下之物生於有

有生於無

上士聞道勤而行之中士聞道若存若亡下

士聞道大哭之不笑不足以為道故建言

有之明道若昧夷道若纇進道若退上德

若谷大白若辱廣德若不足建德若偷質

真若渝大方無隅大器晚成大音希聲大

象無形道隱無名夫惟道善貸且成

道生一一生二二生三三生萬物萬物負陰而抱

陽沖氣以為和人之所惡唯孤寡不穀而王公

以為稱故物或損之而益或益之而損人之所

教亦我義教之強梁者不得其死吾將以為

教父

天下之至柔馳騁天下之至堅無有入於無間

吾是以知無為之有益不言之教無為之益天

道生一。一生二。二生三。三生万物。万物负阴而抱阳。冲气以为和。人之所恶。唯孤。寡。不穀。而王公以为称。故物。或损之而益。或益之而损。

人之所教。亦我义教之。强梁者不得其死。吾将以为教父。

天下之至柔。驰骋天下之至坚。无有入于无间。吾是以知无为之有益。不言之教。

无为之益。天下希及之。

名与身。孰亲。身与货。孰多。得与亡。孰病。是故甚爱。必大费。多藏。必厚亡。知足。不辱。知止。不殆。可以长久。大成若缺。其用不敝。大盈若冲。其用不穷。大直若屈。大巧若拙。大辩若讷。躁胜寒。静胜热。清静为天下正。天下有道。却走马以粪。天下无道。戎马生于郊。罪莫大于可欲。祸莫大于不知足。咎莫大

名與身孰親身與貨孰多得與亡孰病是故

甚愛必大費多藏必厚之知之不辱知止不

殆可以長久

大成若缺其用不敝大盈若冲其用不窮大

直若屈大巧若拙大辯若訥躁膝寒静膝

熱清静為天下正

天下有道却走馬以糞天下無道戎馬生於

郊罪莫大於可欲禍莫大於不知之咎莫大

不出戸知天下不窺牖見天道其出弥遠其

知弥少是以聖人不行而知不見而名無為而

成

為學日益為道日損損之又損以至於無為

無為而無不為矣故取天下者常以無事及

其有事不足以取天下

聖人無常心以百姓心為心善者吾善之不善

於欲得故知足之足常足矣

于欲得。故知足之足。常足矣。不出戸。知天下。不窺牖。見天道。其出弥远。其知弥少。是以圣人不行而知。不见而名。无为而成。为学日益。

为道日损。损之又损。以至于无为。无为而无不为矣。故取天下者。常以无事。及其有事。不足以取天下。圣人无常心。以百姓心为心。善者吾善之。

不善

者吾亦善之。德善矣。信者吾信之。不信者吾亦信之。德信矣。圣人之在天下惵惵为。天下浑其心。百姓皆注其耳目。圣人皆孩之。出生入死。生之徒十有三。死之徒十有三。人之生。动之死地。亦十有三。夫何故。以其生生之厚。盖闻善摄生者。陆行不遇兕虎。入军不避甲兵。兕无所投其角。虎无所措其爪。兵无所容其刃。夫何故。以其无死地。道生之。德畜之。

者亦善之德善矣信者吾信之不信者吾

亦信之德信矣圣人之在天下惵惵为天下

浑其心百姓皆注其耳目圣人皆孩之

出生入死生之徒十有三死之徒十有三人之

生动之死地亦十有三夫何故以其生生之厚

盖闻善摄生者陆行不遇兕虎入军不避

甲兵兕无所投其角虎无所措其爪兵无所

容其刃夫何故以其无死地道生之德畜之

物形之。势成之。是以万物莫不尊道而贵

德道之尊。德之贵。夫莫之爵。而常自然。

故道生之畜之。长之育之。成之熟之。养之

覆之。生而不有。为而不恃。长而不宰。是谓

玄德

天下有始。以为天下母。既得其母。以知其子。既知

其子。复守其母。没身不殆。塞其兑。闭其门。终

身不勤。开其兑。济其事。终身不救。见小曰

物形之。势成之。是以万物莫不尊道而贵德。道之尊。德之贵。夫莫之爵。而常自然。故道生之畜之。长之育之。成之熟之。养之覆之。生而不有。

为而不恃。长而不宰。是谓玄德。天下有始。以为天下母。既得其母。以知其子。既知其子。复守其母。没身不殆。塞其兑。闭其门。终身不勤。

开其兑。济其事。终身不救。见小曰

明。守柔曰强。用其光。复归其明。无遗身殃。是谓袭常。使我介然有知。行于大道。唯施是畏。大道甚夷。而民好径。朝甚除。田甚芜。仓甚虚。服文彩。带利剑。厌饮食。资财有余。是谓盗夸。非道也哉。善建者不拔。善抱者不脱。子孙祭祀不辍。修之身。其德乃真。修之家。其德乃余。修之乡。其德乃

明守氣曰強用其光復歸其明無遺身殃

是謂龍常

使我乔然有知行於大道唯施是畏大道甚

羡而民好徑朝甚除田甚蕪倉甚虗服文

彩帶利劔猒飲食資財有餘是謂盜夸

非道也哉

善建者不拔善抱者不脱子孫祭祀不輟脩之

身其德乃真脩之家其德乃餘脩之鄉其德乃

長脩之國其德乃豐脩之天下其德乃普故

以身觀身以家觀家以鄉觀鄉以國觀國以

天下觀天下吾何以知天下之然哉以此

含德之厚比於赤子毒蟲不螫猛獸不據攫

烏不搏骨弱筋柔而握固未知牝牡之合而朘

作精之至也終日號而嗌不嗄和之至也知和曰常

知常曰明益生曰祥心使氣曰强物壯則老是

謂不道不道早已

长脩之国。其德乃丰。脩之天下。其德乃普。故以身观身。以家观家。以乡观乡。以国观国。以天下观天下。吾何以知天下之然哉。以此。含德之厚。比于赤子。毒虫不螫。猛兽不据。攫鸟不搏。骨弱筋柔而握固。未知牝牡之合而朘作。精之至也。终日号而嗌不嗄。和之至也。知和曰常。知常曰明。益生曰祥。心使气曰强。物壮则老。是谓不道。不道早已。

知者不言。言者不知。塞其兑。闭其门。挫其锐。解其纷。和其光。同其尘。是谓玄同。不可得而亲。不可得而疏。不可得而利。不可得而害。不可得而贵。故为天下贵。以正治国。以奇用兵。以无事取天下。吾何以知其然哉。以此。天下多忌讳。而民弥贫。民多利器。国家滋昏。人多伎巧。奇物滋起。法令滋彰。盗贼多有。故圣人云。我无为。而民自化。我好静。而民

知者不言言者不知塞其兑開其門挫其銳解

其紛和其光同其塵是謂玄同不可得而親不

可得而踈不可得而害不可得而

賤故為天下貴

以正治國以奇用兵以無事取天下吾何以知其

然矣此天下多忌諱而民彌貧民多利器國

家滋昏人多伎巧奇物滋起法令滋彰盗賊

多有故聖人云我無為而民自化我好静而民

自正。我無事而民自富。我無欲而民自樸。我

無情而民自清

其政悶悶其民淳淳其政察察其民缺缺禍

兮福所倚福兮禍所伏孰知其極其無正邪

正復為奇善復為妖民之迷其日固已久矣是以

聖人方而不割廉而不劌直而不肆光而不耀

治人事天莫如嗇夫是謂早復早復謂之重積

德重積德則無不克無不克則莫知其極莫

自正。我无事。而民自富。我无欲。而民自樸。我无情。而民自清。其政悶悶。其民淳淳。其政察察。其民缺缺。祸兮。福所倚。福兮。祸所伏。

孰知其极。其无正邪。正复为奇。善复为妖。民之迷。其日固已久矣。是以圣人方而不割。廉而不劌。直而不肆。光而不耀。治人事天。莫如嗇。

夫。是谓早复。早复谓之重积德。重积德则无不克。无不克。则莫知其极。莫

知其極。可以有國。之母。可以長久。是謂深根固蒂。長生久視之道。治大國。若烹小鮮。以道莅天下者。其鬼不神。非其鬼不神。其神不伤人。圣人亦不伤人。夫两不相伤。故德交归焉。大国者下流。天下之交。天下之交。牝常以静胜牡。以静为下。故大国以下小国。则取小国。小国以下大国。则取大国。故或下以取。或下而取。大国

知其極可以有國之母可以長久是謂深根

固蒂長生久視之道

治大國若烹小鮮以道莅天下者其鬼不神

非其鬼不神其神不傷人聖人亦不傷人夫

兩不相傷故德交歸焉

大國者下流天下之交天下之交牝常以靜勝

牡以靜為下故大國以下小國則取小國以

下大國則取大國故或下以取或下而取大國

44

不遇過欲無畜人小國不過欲入事人兩者各

得其所欲故大者宜為下

道者萬物之奧善人之寶不善人之所保美言

可以市尊行可以加人人之不善何棄之有故

立天于置三公雖有拱璧以先駟馬不如坐進

此道古之所以貴此道者何也不曰求以得有

罪以免耶故為天下貴

為無為事無事味無味大小多少報怨以德

不遇过欲兼畜人。小国不过欲入事人。两者各得其所欲。故大者宜为下。道者万物之奥。善人之宝。不善人之所保。美言可以市。尊行可以加人。人之不善。何弃之有。故立天子。置三公。虽有拱璧。以先驷马。不如坐进此道。古之所以贵此道者何也。不曰求以得。有罪以免耶。故为天下贵。

为无为。事无事。味无味。大小多少。报怨以德。

圖難於其易為大於其細天下之難事必作於易天下之大事必作於細是以聖人終不為大故能成其大夫輕諾必寡信多易多難是以聖人由難之故終無難矣其安易持其未兆易謀其脆易泮其微易散為之於未有治之於未亂合抱之木生於毫末九層之臺起於絫土千里之行始於足下為者敗之執者失之是以聖人無為故無敗

图难于其易。为大于其细。天下之难事。必作于易。天下之大事。必作于细。是以圣人终不为大。故能成其大。夫轻诺必寡信。多易多难。是以圣人由难之。故终无难矣。其安易持。其未兆易谋。其脆易泮。其微易散。为之于未有。治之于未乱。合抱之木。生于毫末。九层之台。起于累土。千里之行。始于足下。为者败之。执者失之。是以圣人无为故无败。

46

無執故無失民之從事常於幾成而敗之慎
終如始則無敗事矣是以聖人欲不欲不貴難
得之貨學不學復眾人之所過以輔萬物之
自然而不敢為
古之善為道者非以明民將以愚之民之難治
以其智多故以智治國國之賊不以智治國國
之福知此兩者亦楷式能知楷式是謂玄德玄
德深矣遠矣與物反矣然後乃至大順

无执故无失。民之从事。常于几成而败之。慎终如始。则无败事矣。是以圣人欲不欲。不贵难得之货。学不学。复众人之所过。以辅万物之自

然而不敢为。古之善为道者。非以明民。将以愚之。民之难治。以其智多。故以智治国。国之贼。不以智治国。国之福。知此两者亦楷式。能

知楷式。是谓玄德。玄德深矣远矣。与物反矣。然后乃至大顺。

江海所以能為百谷王者以其善下之也故能為
百谷王是以聖人欲上人以其言下之欲先人以
其身下之是以聖人處上而人不重處前而人不
害是以天下樂推而不厭以其不爭故天下莫
能與之爭
天下皆謂我道大似不肖夫惟大故似不肖
若肖久矣其細矣夫我有三寶保而持之一曰慈
二曰儉三曰不敢為天下先夫慈故能勇儉故

江海所以能为百谷王者。以其善下之也。故能为百谷王。是以圣人欲上人。以其言下之。欲先人。以其身下之。是以圣人处上而人不重。处前而人不害。是以天下乐推而不厌。以其不争。故天下莫能与之争。天下皆谓我道大。似不肖。夫惟大。故似不肖。若肖。久矣其细矣夫我有三宝。保而持之。一曰慈。二曰俭。三曰不敢为天下先。夫慈。故能勇。俭。故

能廣不敢為天下先故能成器長今捨其

慈且勇捨其儉且廣捨其後且先死矣夫慈

以戰則勝以守則固天將救之以慈衛之

善為士者不武善戰者不怒善勝敵者不爭

善用人者為下是謂不爭之德是謂用人之

力是謂配天古之極

用兵有言吾不敢為主而為客不敢進寸而

退尺是謂行無行攘無臂仍無敵執無兵

能广。不敢为天下先。故能成器长。今舍其慈。

且勇。舍其俭。且广。舍其后。且先。死矣。夫慈。以战则胜。以守则固。天将救之。以慈卫之。

善为士者不武。善战者不怒。善胜敌者不争。善用人者为下。是谓不争之德。是谓用人之力。是谓配天。古之极。用兵有言。吾不敢为主。而为客。

不敢进寸。而退尺。是谓行无行。攘无臂。仍无敌。执无兵。

禍莫大於輕敵輕敵者幾喪吾寶故抗兵

加哀者勝矣

吾言甚易知甚易行天下莫能知莫能行

言有宗事有君夫惟無知是以不我知也知

我者希則我貴矣是以聖人被褐懷玉

知不知上不知知病夫惟病病是以不病聖

人不病以其病病是以不病

民不畏威而大威至矣無狹其所居無厭其

祸莫大于轻敌。轻敌者几丧吾宝。故抗兵加。哀者胜矣。吾言甚易知。甚易行。天下莫能知。莫能行。言有宗。事有君。夫惟无知。是以不我知也。知我者希。则我贵矣。是以圣人被褐怀玉。知不知。上。不知知。病。夫惟病病。是以不病。圣人不病。以其病病。是以不病。民不畏威。而大威至矣。无狭其所居。无厌其

50

民常不畏死柰何以死懼之若使民常畏死
而為奇者吾得執而殺之孰敢常有司殺者殺

民常不畏死柰何以死懼之若使民常畏死
而為奇者吾得執而殺之孰敢常有司殺者殺

所生夫惟不厭是以不厭是以聖人自知不自
見自愛不自貴故去彼取此
勇於敢則殺勇於不敢則活此兩者或利或
害天之所惡孰知其故是以聖人猶難之天之
道不爭而善勝不言而善應不召而自來
繟然而善謀天綱恢恢踈而不失

而代司殺者殺是謂代大匠斲夫代大匠斲

希有不傷其手矣

民之飢以其上食稅之多是以飢民之難治以其

上之有為是以難治民之輕死以其上求生之厚

是以輕死夫惟無以生為者是賢於貴生

人之生也柔弱其死也堅強草木之生也柔脆

其死也枯槁故堅強者死之徒柔弱者生之徒

是以兵強則不勝木強則共堅強處下弱

而代司杀者杀。是谓代大匠斲。夫代大匠斲。希有不伤其手矣。民之饥。以其上食税之多。是以饥。民之难治。以其上之有为。是以难治。民之轻死。以其上求生之厚。是以轻死。夫惟无以生为者。是贤于贵生。人之生也柔弱。其死也坚强。草木之生也柔脆。其死也枯槁。故坚强者死之徒。柔弱者生之徒。是以兵强则不胜。木强则共。坚强处下。柔弱者生之徒。是以兵强则不胜。木强则共。坚强处下。柔弱

處上

天之道其猶張弓乎高者抑之下者舉之有

餘者損之不足者補之天之道損有餘以補不

足人之道則不然損不足以奉有餘孰能損

有餘以奉不足於天下唯有道者是以聖人

為而不恃功成而不處其不欲見賢耶

天下莫柔弱於水而攻堅強者莫之能勝以其

無以易之故弱勝剛弱勝強天下莫不知而莫

处上。天之道。其犹张弓乎。高者抑之。下者举之。有余者损之。不足者补之。天之道。损有余以补不足。人之道则不然。损不足以奉有余。

孰能损有余以奉不足于天下。唯有道者。是以圣人为而不恃。功成不处。其不欲见贤耶。天下莫柔弱于水。而攻坚强者莫之能胜。以其无以易之。

故柔胜刚。弱胜强。天下莫不知。而莫

能行。是以圣人云。受国之垢。是谓社稷主。受国不祥。是谓天下王。正言若反。和大怨。必有余怨。安可以为善。是以圣人执左契。而不责于人。故有德司契。无德司彻。天道无亲。常与善人。小国寡民。使民有什伯之器而不用。使民重死。而不远徙。虽有舟车。无所乘之。虽有甲兵。无所陈之。使民复结绳而用之。甘其食。美其服。

能行是以聖人云受國之垢是謂社稷主受國

不祥是謂天下王正言若反

和大怨必有餘怨安可以為善是以聖人執左

契而不責於人故有德司契無德司徹天道

無親常與善人

小國寡民使民有什伯之器而不用使民重死

而不遠徙雖有舟車無所乘之雖有甲兵無

所陳之使民復結繩而用之甘其食美其服

安其居樂其俗鄰國相望雞犬之聲相聞

民至老死不相往來

信言不美美言不信善者不辯者不善

知者不博博者不知聖人無積既以為人己愈

既以與人己愈多天之道利而不害人之道

為而不爭

老子終

延祐三年歲在丙辰三月廿四五日為

安其居。乐其俗。邻国相望。鸡犬之声相闻。民至老死。不相往来。信言不美。美言不信。善者不辩。辩者不善。知者不博。博者不知。圣人无积。

既以为人。己愈。既以与人。己愈多。天之道。利而不害。人之道。为而不争。老子终。延祐三年。岁在丙辰三月廿四。五日为

进之高士书于松雪斋。孟𫖯。

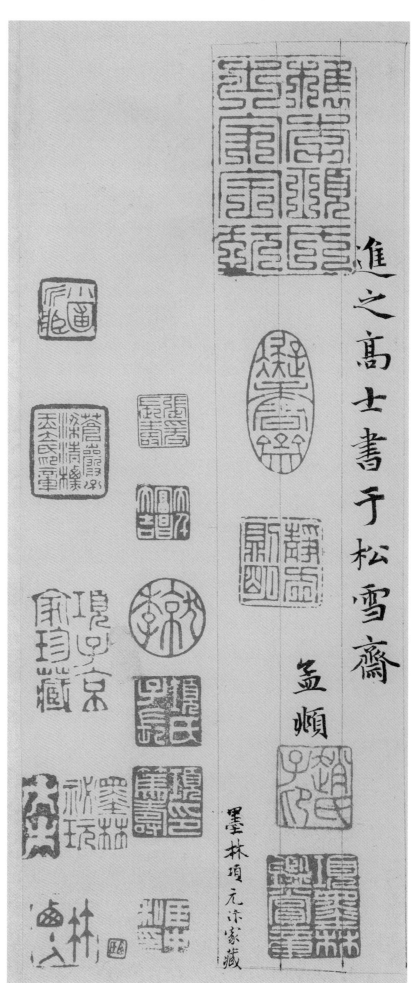

進之高士書于松雪齋

孟𫖯

墨林項元汴家藏

56

漢汲黯傳

汲黯字長孺濮陽人也其先有寵於古之

衛君至黯七世、為卿大夫黯以父任孝景時

為太子洗馬以莊見憚孝景帝崩太子即

位黯為謁者東越相攻上使黯往視之不至

吳而還報曰越人相攻固其俗然不足以辱天子

之使河内失火延燒千餘家上使黯往視之還

汲黯传　汉汲黯传。汲黯。字长孺。濮阳人也。其先有宠于古之卫君。至黯七世。世为卿大夫。黯以父任。孝景时为太子洗马。以庄见惮。孝景帝崩。太子即位。黯为谒者。东越相攻。上使黯往视之。不至。至吴而还。报曰。越人相攻。固其俗然。不足以辱天子之使。河内失火。延烧千余家。上使黯往视之。还

報曰家人失火屋比延燒不足憂也臣適河南河南貧人傷水旱萬餘家或父子相食臣謹以便宜持節發河南倉粟以振貧民臣請歸節伏矯制之罪上賢而釋之遷為榮陽令黯恥為令病歸田里上費乃召拜為中大夫以數切諫不得久留内遷為東海太守黯學黃老之言治官理民好清静擇丞史而

报曰。家人失火。屋比延烧。不足忧也。臣过河南。河南贫人伤水旱万余家。或父子相食。臣谨以便宜。持节发河南仓粟以振贫民。臣请归节。伏矫制之罪。上贤而释之。迁为荥阳令。黯耻为令。病归田里。上闻。乃召拜为中大夫。以数切谏。不得久留内。迁为东海太守。黯学黄老之言。治官理民。好清静。择丞史而

任之其治責大指而已不苟小黯多病臥閭閣
内不出歲餘東海大治稱之上聞名以為主爵
都尉列於九卿治務在無為而已弘大體不拘
文法黯為人性倨少禮面折不能容人之過合
己者善待之不合己者不能忍見士亦以此不
附焉然好學游俠任氣節内行脩絜好直
諫數犯主之顏色常慕傅柏袁盎之為人也

任之。其治。责大指而已。不苟小。黯多病。卧闺阁内不出。岁余。东海大治。称之。上闻。召以为主爵都尉。列于九卿。治务在无为而已。弘大体。不拘文法。黯为人性倨。少礼。面折。不能容人之过。合己者善待之。不合己者不能忍见。士亦以此不附焉。然好学游侠。任气节。内行修洁。好直谏。数犯主之颜色。常慕傅柏。袁盎之为人也。

善灌夫。鄭當時及宗正劉棄疾以數直諫不

得久居位當時是太后弟武安侯蚡為丞相中

二千石來拜謁蚡不為禮然黯見蚡未嘗拜常

揖之天子方招文學儒者上曰吾欲云云黯對曰

陛下內多欲而外施仁義柰何欲效唐虞之

治乎上黙然怒變色而罷朝公卿皆為黯

懼上退謂左右曰甚矣汲黯之戇也羣臣或

善灌夫。郑当时及宗正刘弃。亦以数直谏。不得久居位。当时是。太后弟武安侯蚡为丞相。中二千石来拜谒。蚡不为礼。然黯见蚡未尝拜。常揖之。

天子方招文学儒者。上曰吾欲云云。黯对曰。陛下内多欲而外施仁义。奈何欲效唐虞之治乎。上默然。怒。变色而罢朝。公卿皆为黯惧。上退。

谓左右曰。甚矣。汲黯之戆也。群臣或

数黜二曰天子置公卿辅弼之臣寧令從諫承
意陷主於不義乎且已在其位縱愛身柰辱
朝廷何黜多病二且滿三月上常賜告者數終
不愈最後病莊助爲請告上曰汲黜何如人
我助曰使黜任職居官無以諭人然至其輔
少主守城深堅招之不来麾之不去雖自謂
賁育六不能棄之矣上曰然古有社稷之臣至

数黜。黜曰。天子置公卿辅弼之臣。宁令从谀承意。陷主于不义乎。且已在其位。纵爱身。奈辱朝廷何。黜多病。病且满三月。上常赐告者数。

终不愈。最后病。庄助为请告。上曰。汲黜何如人哉。助曰。使黜任职居官。无以逾人。然至其辅少主。守城深坚。招之不来。麾之不去。虽

自谓贲育亦不能夺之矣。上曰。然。古有社稷之臣。至

如黯。近之矣。大将軍青侍中上踞厠而視之。丞相弘燕見。上或時不冠。至如黯見。上不冠不見也。上嘗坐武帳中。黯前奏事上不冠望見黯避帳中使人可其奏其見敬禮如此張湯方以更定律令為廷尉黯數質責湯於上前。曰公為正卿上不能襃先帝之功業下不能抑天子之邪心安國富民使圄圉空虛二者無

如黯。近之矣。大将軍青侍中。上踞厠而視之。丞相弘燕見。上或时不冠。至如黯见。上不冠不见也。上尝坐武帐中。黯前奏事。上不冠。望见黯。避帐中。使人可其奏。其见敬礼如此。张汤方以更定律令为廷尉。黯数质责汤于上前。曰。公为正卿。上不能襃先帝之功业。下不能抑天子之邪心。安国富民。使圄圉空虚。二者无

一焉非苦就行放析就功何乃取高皇帝約

束更之為公以此無種矣黯時與湯論議湯

辯常在文深小苛黠伉廉守高不能屈忿

發罵曰天下謂刀筆吏不可以為公卿果然必

湯也令天下重足而立側目而視矣是時漢

方征匈奴招懷四夷黯務少事承上間常

言與胡和親無起兵上方向儒術尊公孫弘及

一焉。非苦就行。放析就功。何乃取高皇帝约束更之为。公以此无种矣。黯时与汤论议。汤辩常在文深小苛。黠伉厉守高不能屈。忿发骂曰。天下谓刀笔吏不可以为公卿。果然。必汤也。令天下重足而立。侧目而视矣。是时。汉方征匈奴。招怀四夷。黯务少事。承上间。常言与胡和亲。无起兵。上方向儒术。尊公孙弘。及

事益多。吏民巧弄。上分别文法。汤等数奏决谳以幸。而黯常毁儒。面触弘等徒怀诈饰智以阿人主取容。而刀笔吏专深文巧诋。陷人于罪。使不得反其真。以胜为功。上愈益贵弘。汤。弘。汤深心疾黯。唯天子亦不说也。欲诛之以事。弘为丞相。乃言上曰。右内史界部中多贵人宗室。难治。非素重臣不能任。请徙黯

事益多吏民巧弄上分別文法湯等數奏決
讞以幸而黯常毀儒面觸弘等徒懷詐飾
智以阿人主取容而刀筆吏專深文巧詆陷
人於罪使不得反其真以勝為功上愈益貴
弘湯弘湯深心疾黯唯天子亦不說也欲誅
之以事弘為丞相乃言上曰右內史界部中多
貴人宗室難治非素重臣不能任請徙黯

為右內史為右內史數歲官事不廢大將軍
青既益尊姊為皇后然黯與亢禮人或說黯
曰自天子欲羣臣下大將軍大將軍尊重益
貴君不可以不拜黯曰夫以大將軍有揖客
反不重邪大將軍聞愈賢黯數請問國家
朝廷所疑遇黯過於平生淮南王謀反憚黯
曰好直諫守節死義難惑以非至如說丞

为右内史。为右内史数岁。官事不废。大将军青既益尊。姊为皇后。然黯与亢礼。人或说黯曰。自天子欲群臣下大将军。大将军尊重益贵。君不可以不拜。黯曰。夫以大将军有揖客。反不重邪。大将军闻。愈贤黯。数请问国家朝廷所疑。遇黯过于平生。淮南王谋反。惮黯。曰。好直谏。守节死义。难惑以非。至如说丞

相弘如发蒙振落耳天子既数征匈奴有
功黯之言益不用始黯列为九卿而公孙
弘张汤为小吏及弘汤稍益贵与黯同
位黯又非毁弘汤等已而弘至丞相封为侯
汤至御史大夫故黯时丞相史皆与黯同
列或尊用过之黯褊心不能无少望见上前
言曰陛下用群臣如积薪耳后来者居上

相弘。如发蒙振落耳。天子既数征匈奴有功。黯之言益不用。始黯列为九卿。而公孙弘。张汤为小吏。及弘。汤稍益贵。与黯同位。黯又非毁弘。汤等。已而弘至丞相。封为侯。汤至御史大夫。故黯时丞相史皆与黯同列。或尊用过之。黯褊心。不能无少望。见上。前言曰。陛下用群臣如积薪耳。后来者居上。上

默然有間黯罷上曰人果不可以無學觀黯之言也曰益甚居無何匈奴渾邪王率眾來降漢發車二萬乘縣官無錢從民貰馬民或匿馬ニ不具上怒欲斬長安令黯曰長安令無罪獨斬黯民乃肯出馬且匈奴畔其主而降漢ニ徐以縣次傳之何至令天下騷動罷獎中國而以事夷狄之人乎上黙然

默然。有间黯罢。上曰。人果不可以无学。观黯之言也曰益甚。居无何。匈奴浑邪王率众来降。汉发车二万乘。县官无钱。从民贳马。民或匿马。上怒。欲斩长安令。黯曰。长安令无罪。独斩黯。民乃肯出马。且匈奴畔其主而降汉。汉徐以县次传之。何至令天下骚动。罢弊中国而以事夷狄之人乎。上默然。

及渾邪至賣人與市者坐當死者五百餘
人黯請閒見高門曰夫匈奴攻當路塞絕
和親中國興兵誅之死傷者不可勝計而
費以臣萬百數臣愚以為陛下得胡人皆
以為奴婢以賜從軍死事者家所鹵獲因
予之以謝天下之苦塞百姓之心今縱不能
渾邪率數萬之眾來降虛府庫賞賜

及浑邪至。贾人与市者。坐当死者五百余人。黯请间。见高门。曰。夫匈奴攻当路塞。绝和亲。中国兴兵诛之。死伤者不可胜计。而费以巨万百数。
臣愚以为陛下得胡人。皆以为奴婢以赐从军死事者家。所卤获。因予之。以谢天下之苦。塞百姓之心。今纵不能。浑邪率数万之众来降。虚府库赏赐。

發良民侍養僻若奉驕子愚民安知市買長安中物而文吏繩以為闌出財物于邊關乎陛下縱不能得匈奴之資以謝天下又以微文殺無知者五百餘人是所謂庇其葉而傷其枝者也臣竊為陛下不取也上默然不許曰吾久不聞汲黯之言今又復妄發矣後數月黯坐小法會赦免官於是

发良民侍养。譬若奉骄子。愚民安知市买长安中物而文吏绳以为阑出财物于边关乎。陛下纵不能得匈奴之资以谢天下。又以微文杀无知者五百余人。是所谓庇其叶而伤其枝者也。臣窃为陛下不取也。上默然。不许。曰。吾久不闻汲黯之言。今又复妄发矣。后数月。黯坐小法。会赦免官。于是

黯隱於田園居數年會更五銖錢民多
盜鑄錢楚地尤甚上以為淮陽楚之地
郊乃召拜黯為淮陽太守黯伏謝不受
印詔數強予然後奉詔詔召見黯為上
泣曰臣自以為填溝壑不復見陛下不意
陛下復收用之臣常有狗馬病力不能任郡
事臣願為中郎出入禁闥補過拾遺臣之

黯隐于田园。居数年。会更五铢钱。民多盗铸钱。楚地尤甚。上以为淮阳。楚地之郊。乃召拜黯为淮阳太守。黯伏谢不受印。诏数强予。然后奉诏。诏召见黯。黯为上泣曰。臣自以为填沟壑。不复见陛下。不意陛下复收用之。臣常有狗马病。力不能任郡事。臣愿为中郎。出入禁闼。补过拾遗。臣之

顧也上曰君薄淮陽邪吾今名君矣顧淮
陽吏民不相得吾徒得君之重卧而治之黯
既辭行過大行李息曰黯棄居郡不得
與朝廷議也然御史大夫張湯智足以拒
諫詐足以飾非務巧佞之語辯數之辭非
肯正為天下言專阿主意主意所不欲因而毀
之主意所欲回而譽之好興事舞文法內

愿也。上曰。君薄淮阳邪。吾今召君矣。顾淮阳吏民不相得。吾徒得君之重。卧而治之。黯既辞行。过大行李息。曰。黯弃居郡。不得与朝廷议也。然御史大夫张汤智足以拒谏。诈足以饰非。务巧佞之语。辩数之辞。非肯正为天下言。专阿主意。主意所不欲。因而毁之。主意所欲。因而誉之。好兴事。舞文法。内

懷詐以御主心外挾賊吏以為威重公列
九卿不早言之公與之俱受其僇矣息畏
湯終不敢言黯居郡如故治淮陽政清後
張湯果敗上聞黯與息言抵息罪令黯以
諸侯相秩居淮陽七歲而卒後上以黯故
官其弟汲仁至九卿子汲偃至諸侯相黯
姑姊子司馬安亦少與黯為太子洗馬安文

怀诈以御主心。外挟贼吏以为威重。公列九卿。不早言之。公与之俱受其僇矣。息畏汤。终不敢言。黯居郡如故治。淮阳政清。后张汤果败。上闻黯与息言。抵息罪。令黯以诸侯相秩居淮阳。七岁而卒。卒后。上以黯故。官其弟汲仁至九卿。子汲偃至诸侯相。黯姑姊子司马安亦少与黯为太子洗马。安文

深巧善宦官四至九卿以河南太守卒昆弟

以安故同時至二千石者十人濮陽段宏始事

蓋侯信二任宏二亦冊至九卿然衛人仕者

皆嚴憚汲黯出其下

延祐柒年九月十三日吳興趙孟頫手鈔

此傳于松雪齋此刻有唐人之遺風

余仿佛得其筆意如此

深巧善宦。官四至九卿。以河南太守卒。昆弟以安故。同时至二千石者十人。濮阳段宏始事盖侯信。信任宏。宏亦再至九卿。然卫人仕者皆严惮汲黯。

出其下。延祐柒年九月十三日。吴兴赵孟頫手抄此传于松雪斋。此刻有唐人之遗风。余仿佛得其笔意如此。

73